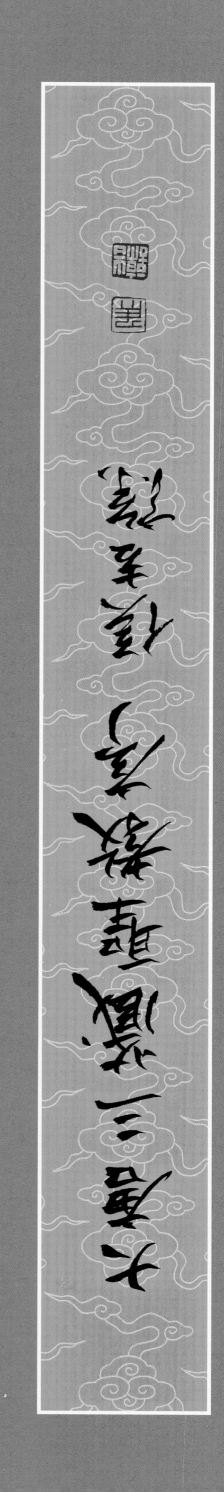

大唐三藏聖教序

太宗文皇帝製

弘福寺沙門懷仁集晉右

將軍王羲之書

蓋聞二儀有像顯覆載以
含生四時無形潛寒暑以
化物是以窺天鑑地庸愚
皆識其端明陰洞陽賢哲

窮其數然而天地芑乎
陰陽而易識者以其有像
也陰陽雪乎天地而難窮
者以其無形也故知像顯

可徵雖愚不惑形潛莫覩
在智猶迷況乎佛道崇虛
乘幽控寂弘濟万品典御
十方舉威靈而无上抑神

力而多下大之則弥於宇
宙細之則攝於豪釐多滅
多生慮千劫而不古若隱
若顯運百福而長今妙道

谷神不死，是謂玄牝。玄牝之門，是謂天地根。綿綿若存，用之不勤。

大教之興基乎西土騰漢

遙而眹夢照東域而流

慈育者分形分跡之時言

來馳而成化當常現常之

世民仰臻而知遵及乎晦
影歸真遷儀越世金容掩
色不鏡三千之光麗象開
圖空端四八之相於是微言

所以空有之論，或爭昌俗而是非；大小之乘，乍沿訟時而隆替。有玄奘法師者，法門之領袖也。幼懷貞敏，早悟三空之心

藏要文凡六百五十七部

譯布中夏宣揚勝業引

慈雲於西極注法兩於東

垂聖教缺而復全蒼生罪

譬夫桂生高嶺雲露方
得泫其花蓮出淥波飛塵
不能汙其葉非蓮性自潔而
桂質本貞良由所附者高

昨製序文深為鄙拙唯恐
穢翰墨於金簡標凡礫於
珠林忽得來書謬承褒讚
循躬省慮弥益厚顏善

此卷園書又其墨之無長

非樣以聯盟天　乃題

墨三年吾是政者春

膝緣石嶽無三上

所敷緣無惡而不剪用法綱

之經紀弘六度之正教極

羣有之塗炭啟三藏之秘

扃是以名無翼而長飛道

雙輪於鹿菀排空寶盖搖

翔雲而共飛在野春林与

天花而合彩伏惟

皇帝陛下 上玄資福垂

尋即度之真文遠涉恆河

終期滿字頻登雪嶺更

獲半珠問道法還十有七

載備通釋典利物為心以貞

未已巳三巳人二丑籐貞

翠孝且羔共女林泉

自道無石縣難能龜壺盡

生不滅不垢不淨不增不減
是故空中無色無受想行
識無眼耳鼻舌身意無
色聲香味觸法無眼界乃

羅蜜多故得阿耨多羅三
藐三菩提故知般若波羅
蜜多是大神咒是大明咒
是無上咒是無等等咒能

除一切苦真實不虛故說般
若波羅蜜多呪即說呪曰
揭諦揭諦　般羅揭諦
般羅僧揭諦　菩提莎婆呵

般若多心経

太子大傅尚書左僕射燕國公

于志寧

中書令南陽縣開國男來濟

府等奉

咸亨三年十二月八日京城法侶

敕潤色

建立

文林郎諸爲神力勒石

武騎尉朱靜藏鐫字

西元二〇二年元月初九用舊藏熟毫
神龍狼毫詩硯齋墨精臨聖教序
意在恢復點畫虛實每負行筆遲速此為
臨華石刻第一要義也俟吉琮五記

臨摹王羲之的意義與方法　◎文／侯吉諒

王羲之的書法是中國文化的至尊珍品，一千多年來，沒有一個學習書法的人不受王羲之的影響。

在照相印刷普及之前，人們只能從碑刻拓本學習書法；在碑刻與手寫之間，存在許多材料、工具與技術上的鴻溝，沒有見過書法真蹟的人，很難準確掌握臨寫的分寸。學習書法因而存在許多錯誤觀念，學習的功效也因而曠日費時。

照相印刷普及之後，以往只有皇室、貴族、大收藏家可以看得到書法珍品，終於化身千萬，價格又極其低廉，使平民百姓得以欣賞、擁有，並以之為學習書法的範本，從學習書法的角度來說，現代人可以說比古人幸運多了。

學習書法，以臨摹古人經典為唯一途徑，臨摹古人經典，以「像」為目標。

然而，人不是機器，臨摹不是描摹，臨摹的功力再精密，也只能到達一定的程度。

因為，書法風格的出現，除了書寫者個人的技術、人文素養，也和書寫者生存時代的地理、物產、科技等等容易被忽略或不容易考察的重要細節息息相關。因此臨摹書法，就物理的性質說，只可能做到某種程度的像而已。

王羲之的年代離我們有一千六、七百年，晉朝人的書寫工具和材料和現代一定相距甚遠，從許多文獻的記載，我們知道晉人甚至連寫字的方法和現代人也有很大不同，在工具、材料、方法都存有很大距離的情形下，如何掌握臨摹的方法與其精密度，便是極大的學問。

臨摹要像，但又要知道某些東西可臨，某些東西不可臨，其中的竅門和禁忌很多，稍有不慎，便容易落入「畫字」的魔道。

書法是寫出來的，然而長久以來，台灣的書法教育卻充斥畫字的方法，原因是比較容易學，也比較容易得獎，但代價卻是無法深入書法的堂奧。雖然畫字教學可能是一種無法避免的手段，但還是應該引導喜歡寫字的人了解正確的方法。

長久以來，我一直推廣「字是寫出來的，不是畫出來的」這個概念，學習書法如果可以擺脫描字、畫字的壞習慣，就比較能享受寫字的樂趣。

【侯吉諒臨摹書法經典】這個系列的目的，在提供書法同好們一個臨摹的參考，再對照經典的墨跡、碑刻，可以更了解經典的典範及意義。

臨摹雖然以像為主要目標，但在整件作品的臨摹過程中，必然有不準確的地方，畢竟人不是機器，不可能完全再現原作的面貌，碰到這樣的情形，學習者還是應該以原作為標準。

我平常練字，單字練習以接近原作為目標，藉以掌握原作的形神、氣韻，並且要寫到能夠完全記憶為止。臨摹整件作品時，有更多的細節要掌握，其中整體的風格統一、氣息流暢更為重要，而不再是力求單字的完美，這個過程，是把經典作品所蘊含的技術與精神，內化為自己書寫功力的重要方法，從一字一字、一句一句、一行一行、一頁一頁，到整件作品，都必須反覆體會，直到寫到「古人上身」的程度，而後才能有點收穫，而後才能深刻體會書法的深度樂趣。

臨摹書法同時也是一種深度的閱讀，只有透過臨摹，才能了解古人寫字當下的心境，以及包含在書寫技術與文字內容之中的文化意涵，但願喜歡書法的朋友們不要忽略了書寫技術之外的美好境界。

〈大唐三藏聖教序〉簡介　◎文／侯吉諒

書法自古以王羲之為典範，但王羲之的真跡在唐朝就極珍貴，尋常人家也不可能拿到王羲之的隻字片紙，幸好，唐太宗是王羲之的超級大粉絲，不但收集王羲之的真跡甚多，還提供王羲之的字給臣下臨摹。唐太宗一定沒有想到，他對書法的興趣所產生的影響，要遠比他的偉大的「貞觀之治」來得深遠、重大。

唐太宗對王羲之書法的推廣，最重要的有兩件事，一是命褚遂良、虞世南、馮承素這些書法名家，或臨或摹天下第一的〈蘭亭序〉。其次是命懷仁集王羲之的字刻成〈聖教序〉。〈聖教序〉是現存王羲之行書中字數最多、最完整的，是寫書法的人必然要臨摹的經典中的經典。

集刻〈聖教序〉的起因，是貞觀十九年，花了十七年到印度取經的玄奘法師回到長安，唐太宗讓三藏法師在弘福寺翻譯佛教經典，貞觀二十二年，總共完成六百五十七部，唐太宗親自寫了序文，就叫〈大唐三藏聖教序〉，並出內府珍藏的王羲之真跡，讓懷仁去集字刻碑。在沒有照相、影印技術的年代，懷仁以令人難以想像的專注精神，花了二十年的時間，才完成被後人譽為「天衣無縫，勝於自運」的〈聖教序〉碑刻完成的時候，已經是唐高宗咸亨三年十二月的事了。唐高宗也為〈聖教序〉寫了一篇「記」，附在唐太宗的「序」後面。

〈大唐三藏聖教序〉對後世的深遠影響，不在它刻錄了太宗、高宗兩位皇帝的文章，而是因為王羲之的書法，以及在皇帝文章後面完整收錄的玄奘法師譯的〈心經〉全文，可以說是佛法書學兩臻絕妙，光華垂耀千年。

寫書法的人必然要練〈聖教序〉，〈聖教序〉中有〈心經〉，這件事情，使得所有古時候的讀書人，必然對〈心經〉非常熟悉，「色不異空，空不異色，色即是空，空即是色」，幾乎是每個人都耳熟能詳的句子。佛法、書法以這種特殊的方式，深入生活與思想，終而成為文化的基因。

〈聖教序〉內容主要是佛教東傳及玄奘西行事蹟。懷仁從內府所藏王羲之行書遺墨中集字，將太宗序、高宗記以及太宗答、高宗箋答、玄奘所譯心經等五種集為一石，並於西元六七二年（唐高宗咸亨三年）由諸葛神力勒石，朱靜藏鐫刻，將其共刻一石而立。此碑計三十行字，行八十三字至八十八字不等，碑高三米多，寬一點四米多，碑首刻有七佛像，因而此碑又名〈七佛聖教序〉。

〈聖教序〉由於直接從唐代所存王羲之真跡中摹出，相當程度保留了王羲之書法的原貌，因此是歷代臨書的經典。此碑現在保存於西安碑林。

《大唐三藏聖教序》釋文

太宗文皇帝製　弘福寺沙門懷仁集晉右將軍王羲之書

大唐三藏聖教序

蓋聞二儀有像，顯覆載以含生；四時無形，潛寒暑以化物。是以窺天鑑地，庸愚皆識其端；明陰洞陽，賢哲罕窮其數。然而天地苞乎陰陽而易識者，以其有像也；陰陽處乎天地而難窮者，以其無形也。故知像顯可徵，雖愚不惑；形潛莫睹，在智猶迷。況乎佛道崇虛，乘幽控寂，弘濟萬品，典御十方，舉威靈而無上，抑神力而無下。大之則彌於宇宙，細之則攝於毫釐。無滅無生，歷千劫而不古；若隱若顯，運百福而長今。妙道凝玄，遵之莫知其際；法流湛寂，挹之莫測其源。故知蠢蠢凡愚，區區庸鄙，投其旨趣，能無疑惑者哉！

然則大教之興，基乎西土，騰漢庭而皎夢，照東域而流慈。昔者分形分跡之時，言未馳而成化；當常現常之世，民仰德而知遵。及乎晦影歸真，遷儀越世，金容掩色，不鏡三千之光；麗象開圖，空端四八之相。於是微言廣被，拯含類於三途；遺訓遐宣，導群生於十地。然而真教難仰，莫能一其旨歸，曲學易遵，邪正於焉紛糾。所以空有之論，或習俗而是非；大小之乘，乍沿時而隆替。

有玄奘法師者，法門之領袖也。幼懷貞敏，早悟三空之心；長契神情，先苞四忍之行。松風水月，未足比其清華；仙露明珠，詎能方其朗潤。故以智通無

累，神測未形，超六塵而迥出，隻千古而無對。凝心內境，悲正法之陵遲；栖慮玄門，慨深文之訛謬。思欲分條析理，廣彼前聞，截偽續真，開茲後學。是以翹心淨土，往遊西域。乘危遠邁，杖策孤征。積雪晨飛，途間失地；驚砂夕起，空外迷天。萬里山川，撥煙霞而進影；百重寒暑，躡霜雨而前蹤。誠重勞輕，求深願達，周遊西宇，十有七年。窮歷道邦，詢求正教，雙林八水，味道餐風，鹿苑鷲峰，瞻奇仰異。承至言於先聖，受真教於上賢，探賾妙門，精窮奧業。一乘五律之道，馳驟於心田；八藏三篋之文，波濤於口海。

爰自所歷之國，總將三藏要文，凡六百五十七部，譯布中夏，宣揚勝業。引慈雲於西極，注法雨於東垂，聖教缺而復全，蒼生罪而還福。濕火宅之乾燄，共拔迷途；朗愛水之昏波，同臻彼岸。是知，惡因業墜，善以緣昇，昇墜之端，惟人所託。譬夫桂生高嶺，雲露方得泫其華；蓮出淥波，飛塵不能汙其葉。非蓮性自潔，而桂質本貞，良由所附者高，則微物不能累；所憑者淨，則濁類不能沾。夫以卉木無知，猶資善而成善，況乎人倫有識，不緣慶而求慶！方冀茲經流施，將日月而無窮；斯福遐敷，與乾坤而永大。

朕才謝珪璋，言慚博達，至於內典，尤所未閑，昨製序文，深為鄙拙，唯恐穢翰墨於金簡，標瓦礫於珠林，忽得來書，謬承褒讚，循躬省慮，彌益厚顏，善不足稱，空勞致謝。

皇帝在春宮述三藏聖記

夫顯揚正教，非智無以廣其文；崇闡微言，非賢莫能定其旨。蓋真如聖教者，諸法之玄宗，眾經之軌躅也。綜括宏遠，奧旨遐深，極空有之精微，體生滅之機要。詞茂道曠，尋之者不究其源；文顯義幽，履之者莫測其際。故知聖慈所被，業無善而不臻；妙化所敷，緣無惡而不剪。開法網之綱紀，弘六度之正教，

拯群有之塗炭，啟三藏之秘扃。是以名無翼而長飛，道無根而永固。道名流慶，歷遂古而鎮常；赴感應身，經塵劫而不朽。晨鐘夕梵，交二音於鷲峰；慧日法流，轉雙輪於鹿苑。排空寶蓋，接翔雲而共飛，莊野春林，與天華而合彩。

伏惟皇帝陛下　上玄資福，垂拱而治八荒；德被黔黎，斂衽而朝萬國。恩加朽骨，石室歸貝葉之文，澤及昆蟲，金匱流梵說之偈。遂使阿耨達水，通神甸之八川；耆闍崛山，接嵩華之翠嶺。竊以法性凝寂，靡歸心而不通；智地玄奧，感懇誠而遂顯。豈謂重昏之夜，燭慧炬之光；火宅之朝，降法雨之澤？於是百川異流，同會於海；萬區分義，總成乎實。豈與湯武校其優劣，堯舜比其聖德者哉？

玄奘法師者，夙懷聰令，立志夷簡，神清齠齔之年，體拔浮華之世，凝情定室，匿迹幽巖。栖息三禪，巡遊十地，超六塵之境，獨步迦維，會一乘之旨，隨機化物。以中華之無質，尋印度之真文，遠涉恒河，終期滿字；頻登雪嶺，更獲半珠。問道往還，十有七載，備通釋典，利物為心。以貞觀十九年二月六日奉敕於弘福寺，翻譯聖教要文，凡六百五十七部。引大海之法流，洗塵勞而不竭，傳智燈之長燄，皎幽闇而恒明。自非久植勝緣，何以顯揚斯旨；所謂法相常住，齊三光之明；我皇福臻，同二儀之固。伏見御製，眾經論序，照古騰今。理含金石之聲，文抱風雲之潤，治輒以輕塵足岳，墜露添流，略舉大綱，以為斯記。治素無才學，性不聰敏，內典諸文，殊未觀攬，所作論序，鄙拙尤繁，忽見來書，褒揚讚述，撫躬自省，慚悚交并，勞師等遠臻，深以為愧。

貞觀廿二年八月三日內出

般若波羅蜜多心經　沙門玄奘奉詔譯

觀自在菩薩。行深般若波羅蜜多時。照見五蘊皆空。度一切苦厄。舍利子。色不異空。空不異色。

色即是空。空即是色。受想行識。亦復如是。舍利子。是諸法空相。不生不滅。不垢不淨。不增不減。是故空中無色。無受想行識。無眼耳鼻舌身意。無色聲香味觸法。無眼界。乃至無意識界。無無明。亦無無明盡。乃至無老死。亦無老死盡。無苦集滅道。無智亦無得。以無所得故。菩提薩埵。依般若波羅蜜多故。心無罣礙。無罣礙故。無有恐怖。遠離顛倒夢想。究竟涅槃。三世諸佛。依般若波羅蜜多故。得阿耨多羅三藐三菩提。故知般若波羅蜜多。是大神咒。是大明咒。是無上咒。是無等等咒。能除一切苦。真實不虛。故說般若波羅蜜多咒。即說咒曰。揭諦揭諦。波羅揭諦。波羅僧揭諦。菩提莎婆訶。

般若多心經

太子太傅尚書左僕射燕國公于志寧，中書令南陽縣開國男來濟，禮部尚書高陽縣開國男許敬宗，守黃門侍郎兼左庶子薛元超，守中書侍郎兼右庶子李義府等奉勅潤色。

般若波羅蜜多心經

咸亨三年十二月八日京城法侶建立，文林郎諸葛神力勒石，武騎尉朱靜藏鐫字。

詩人畫家——侯吉諒

他是詩人、畫家,同時擅長書法、篆刻及散文創作。師承前台北故宮副院長江兆申先生。

已在台灣、美國、日本等地舉辦過數十次書畫展。二〇〇四年受邀赴華盛頓展覽,同時應邀至美國國務院、馬里蘭大學演講並示範。

他熱愛古典傳統藝術,著迷科技時尚美感,其文學風格精緻凝練、長於變化,多次獲得「時報文學獎」。已出版詩集《交響詩》等七本、散文集《石上書法》等十八本、書畫作品集《筆墨新天》等九本。

他不斷創造美麗動人的藝術,專心文學藝術創作,並致力推展台灣的書法教育。

侯吉諒首創以數學、幾何、物理、力學來解析書法觀念及賞析,於《如何寫書法》、《如何寫楷書+臨摹九成宮》(木馬文化);【侯吉諒書法講堂】(聯經)幾本書中公開他的書寫秘技。長年優游於文學、書法、水墨、篆刻的心路歷程,點滴記錄在《神來之筆》(爾雅)。《紙上太極》(木馬文化)展現生活中的書法美學與境界探索。《如何看懂書法》(典藏)強調「書法是肩負著文字、文學與文化的傳承及心靈的寄託。」

書法是文化的根本,透過《如何欣賞書法》(藝術家)讓喜愛書法的人,有系統地瞭解書法,進而喜愛書法、學習書法,擁有正確的觀念與態度深入欣賞書法,從而理解時代的風格對生活、文化的影響與意義。

本書設計使用紙張

王國財／澀柿紙、仿金粟山藏經紙

本書書法使用紙張

詩硯齋舊藏熟宣

侯吉諒臨大唐三藏聖教序／侯吉諒作 .——
初版 .——新北
　市：臺灣商務 , 2015.01
　　面：　公分
　ISBN 978-957-05-2980-7(平裝）

　1. 法帖

943.5　　　　　　　　　　　　103025568

侯吉諒 臨摹書法經典

侯吉諒臨 大唐三藏聖教序

作者	侯吉諒
發行人	王春申
副總編輯	沈昭明
編輯部經理	葉幗英
校對	吳素慧
美術設計	四點設計 湯麗薇

出版發行	臺灣商務印書館股份有限公司 23150 新北市新店區復興路 43 號 8 號
電話	(02)8667-3712
傳真	(02)8667-3709
讀者服務專線	0800056196
郵撥	0000165-1
E-mail	ecptw@cptw.com.tw
網路書店網址	www.cptw.com.tw
網路書店臉書	facebook.com.tw/ecptwdoing
臉書	facebook.com.tw/ecptw
部落格	blog.yam.com/ecptw

局版北市業字第 993 號
初版一刷：2015 年 1 月
定價：新台幣 630 元